油　畫

Mercedes　Braunstein　著

陳淑華　譯

油畫

目　錄

油畫初探

　　油畫獨特的魅力非但吸引了許多藝術的愛好者，也使它一直擁有不滅的光環。表面上看來，油畫技法似乎是相當的複雜，然而實際上，只要掌握部分的基本材料就可以輕易入手。本書的宗旨在於介紹最簡便的油畫的材料工具，以及它們的特性、用途和清洗方式，並且教導你如何邁出油畫之路的第一步。

　　當你初次接觸油畫時，必須知道最主要的關鍵在於你的作畫動機，以及如何透過最單純的作畫方式去體會畫畫的樂趣，唯有如此，你才能夠跨出成功的第一步。

　　你將感受到如何把玩畫布的纖維紋路，以及如何在畫布厚塗或是薄薄塗上一層半透明顏料的樂趣。你也將發現當你應用不同的筆法時，例如：厚塗或是薄塗，所能製造出來的效果竟是如此的迥異。在學得了這些技法之後，便能夠選擇最適當的技法來表現你對每一個東西的細膩感受了。

厚塗的筆觸。

非常細膩薄塗的筆觸。

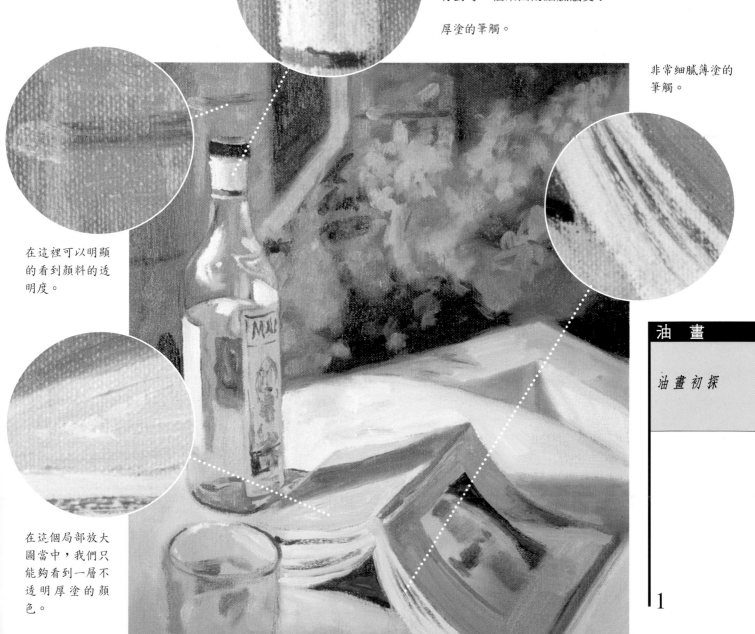

在這裡可以明顯的看到顏料的透明度。

在這個局部放大圖當中，我們只能夠看到一層不透明厚塗的顏色。

1

基本材料

畫油畫時，你只要先準備一只油畫箱、一個畫架以及一塊畫布或是其他基底材就夠了。油畫箱裡必須包括一條條的顏料、畫用油、揮發性油以及其他必備的工具。本章將會介紹你如何使用這些工具。

油畫箱

在油畫箱有限的空間裡，應當井然有序地擺著一整個系列的油畫顏料、油畫筆、畫刀、畫用油、油壺，以及一個調色盤。

調色盤

油畫有油畫專用的調色盤。依照作畫時所需要的顏色，少量地將油畫顏料擠在這個用來盛裝顏料用的調色盤上面。而且用來裝畫用油的油壺也是夾在這個調色盤上的。

油　壺

油壺是用來承裝你在整個作畫過程時所需要用的畫用油。每一個油壺底部都有一個夾子，可以用來固定在調色盤上。

畫用油和溶解劑

亞麻仁油以及松節油都是油畫中不可欠缺的材料，它們可以用來改變油畫顏料的濃度及其作畫效果。還有另外一種油畫溶劑叫white-spirit（未精煉的松節油），它並非是畫箱中必備的材料，但是你可以用它來清洗你的油畫筆以及調色盤。

畫　架

在油畫技法裡，畫架也是必備的工具，因為它可以用來支撐畫布，使它保持豎立的狀態。不論是室內用的畫架，或是戶外寫生用的畫架，都有可以用來調整高低的裝置，以便因應各種不同尺寸的畫布。

畫　刀

畫刀也是油畫的基本用具之一。它可以用來在調色盤上面調和顏料，也可以直接用來在畫布上面畫畫。在尚未習慣使用畫刀之前，建議你選擇從一隻圓頭的中型畫刀開始練習使用。

2

畫　布

市面上有販售各種已經打好底，並且繃好在木框上面的麻布或棉布。剛開始學畫的時候，你可以選擇質料普通、粗細中等的畫布。它們多半是用棉布所作成的，而且號數大小通常是8F或10F。已經打好底的畫布並不是畫油畫時唯一的選擇，你也可以選擇用木頭、卡紙或者是某一些特別的紙張，在它們上面塗上一層打底劑之後，就可以拿來畫油畫了。

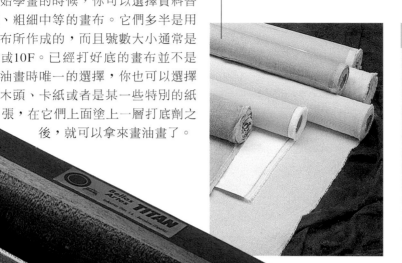

內框大小的國際尺寸

以下的尺寸都是以公分計算。內框的號數大小總共分為三種：人物型（F）、風景型（P）以及海景型（M）。每一個號碼都有固定的長和寬。

號數	人物型	風景型	海景型
1	22 × 16	22 × 14	22 × 12
2	24 × 19	24 × 16	24 × 14
3	27 × 22	27 × 19	27 × 16
4	33 × 24	33 × 22	33 × 19
5	35 × 27	35 × 24	35 × 22
6	41 × 33	41 × 27	41 × 24
8	46 × 38	46 × 33	46 × 27
10	55 × 46	55 × 38	55 × 33
12	61 × 50	61 × 46	61 × 38
15	65 × 54	65 × 50	65 × 46
20	73 × 60	73 × 54	73 × 50
25	81 × 65	81 × 60	81 × 54
30	92 × 73	92 × 65	92 × 60
40	100 × 81	100 × 73	100 × 65
50	116 × 89	116 × 81	116 × 73
60	130 × 97	130 × 89	130 × 81
80	146 × 114	146 × 97	146 × 90
100	162 × 130	162 × 114	162 × 97
120	195 × 130	195 × 114	195 × 97

其他材料工具

保養良好的工具和調色盤，以及一個井然有序的油畫箱，將是你可以成功作畫的基本條件。因此，記得準備一些報紙，或是一些吸油紙，以及棉質的抹布來擦拭你的用具。

油畫筆

油畫筆的筆毛有天然的，也有是化學纖維所製造的。它可以用來混色和將顏料塗在畫布上。最好的油畫筆是用貂毛做的，但也是最貴的。剛開始的時候，你可以選擇細、中、粗各一對的畫筆（一枝圓筆搭配一枝平筆），這樣才可以分別畫細、中、粗的筆觸。

油畫顏料

市面上所販賣的油畫顏料都是管狀的，大小有所不同，通常小條的顏料是指15到20 ml，中的是60 ml，大的則可以到200 ml。我們建議你使用60 ml的白色顏料，其他的則用20 ml即可。

媒介劑的使用

市售的管狀顏料可以直接用來擠在調色盤上面，但是用來畫在畫布上面之前，有時候還得先稀釋。因此，我們會使用到亞麻仁油以及松節油來調和顏料。這兩種油的用途並不盡相同。

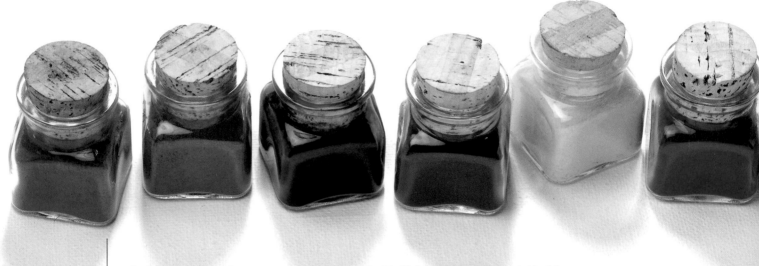

油畫顏料的成分

顏料的基本原料是色粉，而色粉可來自天然，也可以人工合成，色粉本身並不能用來直接畫在基底材上面。這些色粉一旦研磨到適當的粗細時，就必須和所謂的媒介劑混合，直到適合作畫的濃稠度。油畫顏料的媒介劑是指亞麻仁油，至於壓克力顏料則是用水性的媒介劑。學生用的顏料是專門提供給初學者使用的，至於畫家則比較適合使用更細，甚至是最細的專用顏料。

用來稀釋顏料的最佳混合比例

剛開始學畫時，最好使用可以適合任何油畫技法的混合油，也就是用50％的亞麻仁油加上50％的松節油混合而成的畫用油。這樣的比例可以避免油畫龜裂。如果你想要使用其他的比例來畫，最好記得遵守「油蓋瘦」這個基本原則。也就是說，先畫的一層顏料絕對不可以比後畫的一層顏料含油量還多。

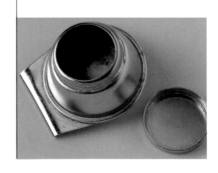

稀釋劑

亞麻仁油。不僅是油畫結合劑，也可以用來改變它的濃稠度。加了亞麻仁油的油畫顏料，我們稱它是「油」的，畫出來的效果比較光亮，因此也比較適合透明技法的使用。我們在此特別提醒的是，愈是油的畫面，乾得也就愈慢。這樣的畫面也會因為時間的關係，而有變黃的傾向。

松節油。則是用來稀釋油畫顏料用的。用松節油調和的顏料，我們形容它是「瘦」的，適合流動性的筆法。由於揮發性很高，用松節油將有助於畫面的快乾。畫面給人的感覺也就顯得比較灰一點。

何時該加稀釋劑？

剛開始作畫時，顏料最好調一點油來增加它的流動性，這樣比較好畫。顏料調得愈稀，也就變得愈透明，同樣地也就更能看見畫布的紋路。因此，在薄塗技法裡，我們會使用較多的媒介劑，以達到透明的效果。

如何加稀釋劑？

用畫筆。拿一枝乾淨的畫筆，把它放到油壺裡面沾油，再將所沾的油滴到調色盤上面的顏料上。用畫小圓或者來回攪拌的方式將顏料調得稀一點，反覆同樣的動作，直到獲得你所想要的濃稠度為止。

用畫刀。將乾淨畫刀的刀刃尖端放到稀釋媒介劑裡面，再放回調色盤上。讓畫刀和調色盤保持平面接觸的方式握持畫刀來攪拌。如果顏料團過度的攤平時，就用畫刀刀刃的側面把顏料刮在一起。小心攪拌，直到顏料團變得比較稀而且也比較均勻為止。

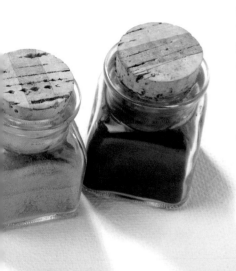

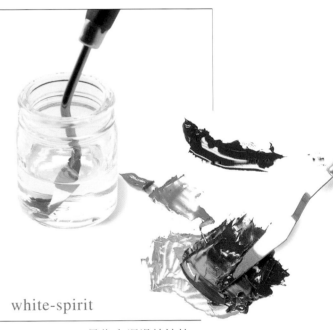

油壺

你可以買到兩種油壺，一種是單一個的，可以倒入同樣份量的亞麻仁油和松節油，並且直接用來調和顏料作畫。另一種是兩個並連的油壺，其中之一可以倒入同樣份量的亞麻仁油和松節油，另外一個則可以用來裝薄塗技法時所使用的媒介劑。假如你想要的效果是有光澤與灰暗無光澤相對比的畫面，那麼在第二個油壺裡，你就可以改裝松節油。

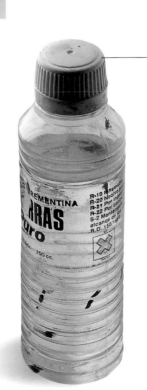

white-spirit

white-spirit 是指未經過精煉的松節油，但是不建議你拿它來作畫。它只適合在清洗工具時使用，它可以很容易洗去畫筆、畫刀和調色盤上面殘存的顏料，以避免顏料乾了以後，在這些工具上結成硬塊，而且它也不會傷害筆毛。最好每一次畫完了之後，就立刻將工具徹底清洗乾淨，而且清洗的時候必須找個通風的地方，避免蒸發的溶劑使你頭痛。

顏　料

剛開始學畫時，最好不要買一大堆的顏料。只要備齊幾個基本的顏色，你就幾乎可以畫任何你想要畫的東西了。

鈦　白

色彩

　　油畫顏料通常可以被分為幾個色系：白色系、黃色系、紅色系、藍色系、綠色系、咖啡色系以及黑色系。各種廠牌所提供的色彩也不會完全一樣。鈦白的毒性很低，乾燥的速度中等，很適合剛開始的幾層畫面使用。在黃色系裡，只需要準備檸檬黃和鉻黃就夠了。在紅色系裡，你需要淺鎘紅、深胭脂紅。青藍色（或蔚藍色）和天青色就可以構成調色盤上基本上所需要的藍。至於綠色，只要有翡翠綠和淡綠色就行了，土色系所需的則是土黃、焦黃和焦褐，而象牙黑則可以和黃色調和成深色的橄欖綠。

白色

　　白色顏料管通常會比別的顏色大。它可以用來把顏色的明度調亮，因此用量也就特別的多。鈦白是一種有足夠覆蓋力，品質良好的白。

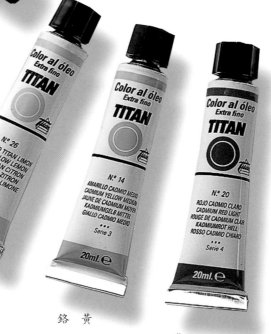

檸檬黃　　鉻黃　　淺鎘紅　　深胭脂紅

好的黃色和紅色

　　好的黃色和紅色通常價格都很高，而它們所混合出來的顏色也比較能夠保持顏色的明亮度和光澤度。你可以使用鉻黃和鎘紅之類的顏色，每一種顏料各準備深和淺兩種即可。

土色

　　土色系通常是最為便宜的色系。最常使用的是土黃、焦黃以及焦褐，其中焦褐的顏色最深。

土黃　　焦黃　　焦褐

兩種藍色

剛開始學油畫時，你最好選擇兩種完全不同的藍色，例如：青藍色或蔚藍色之中選一個顏色，再加上一條深色的天青色即可。前面兩種顏色要比後者的色調顯得寒冷許多。

綠色

翡翠綠是各種技法當中不可或缺的一種顏色。特別在此說明的是，人工合成的翡翠綠價格要遠比天然的翡翠綠來得便宜許多，另外，你也可以選擇顏色相近的綠色來取代翡翠綠。

象牙黑

翡翠綠

淡綠色

天青色

青藍色

小心黑色！

象牙黑是一種色澤很深又很純的顏色，它像某些顏色一樣可以直接用來作畫，而不適合混色時使用。學習如何混色時，黑色就屬於非必要的顏色：利用調色盤上面的其他顏色就可以輕易混合出黑色或是其他很深的顏色。然而，嘗試著拿黑色去調色也不見得是一件壞事，因為錯誤的經驗將讓你很快地放棄這種方法。

深天青色
★★★ 506 □ 2

一些符號的代表意義：
★★★ 耐光性很好　□ 透明色
506 顏色的代號　2 價格分級代碼

必須知道的要點

耐光性的代表符號：
★★★ 最好的等級
★★ 中等等級

透明或是不透明的代表符號：
□ 透明　　　☑ 半不透明
■ 不透明　　☑ 半透明

初學者的調色盤

想要成功地混色，以下是你必備的基礎色：

• 鈦　白
• 檸檬黃
• 鉻　黃
• 土　黃
• 淺鎘紅
• 深胭脂紅
• 焦　黃
• 焦　褐
• 青藍色
• 天青色
• 淡綠色
• 翡翠綠

顏料管上面所提供的資訊

在油畫的顏料管上面，其實標示著許多的資訊。不論是哪一種廠牌的油畫顏料都有標示顏色的名稱。另外還有特殊的標記告訴你，這一條顏料管是不透明的、半透明的，或是透明的。另外，顏料的耐光性、顏料的成分也都有標明。

從現在開始，就應該學習養成去看顏料的名稱以及它的透明度的習慣。一般常用顏色的耐光性都算得上蠻好的，因此你並不是非得去看這一個部分的標記。顏料的耐光性以及色粉的成份在實際的作畫過程當中，你才會逐漸發現它們的重要性。

調色盤上的顏色

如下圖，由左至右，在長方形的調色盤上面所排列的顏色分別是：白色、檸檬黃、鉻黃、淺鎘紅、深胭脂紅、土黃、焦黃、焦褐、青藍色、天青色、淡綠色和翡翠綠。

將顏料擠在調色盤上面時，應該注意它們的排列順序，而且每次擠的量不要太多。顏料有次序的排列將有助於你很快地找到所需要的顏色，而不用多費心思去找每一個顏料的位置，並且也比較不會發生錯誤。

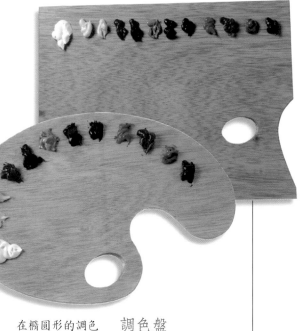

在橢圓形的調色盤上，顏料同樣地也可以用井然有序的方式去排列。

顏色的排列順序

如果你能夠將顏料少量而且有次序地排列在調色盤上面時，你的混色過程將會自在許多。井然有序的顏料排列方式，有助於你很快地找到你所需要的顏色，而不會多浪費時間或者是找錯顏色。

調色盤

所有的調色盤都有一個洞，當你用一手握著畫筆作畫時，另外一隻手的大拇指便可以穿過這個洞將調色盤握好。最常見的調色盤的造形有長方形和橢圓形兩種，大小有很多種尺寸，至於材質則有木頭和壓克力兩類。對於初學者，建議拿木頭做的長方形的調色盤，因為它比橢圓形的調色盤來得實用。在密封的畫箱裡，乾淨的顏料可以保持一段時間不會乾燥硬化，隨時都可以拿出來作畫。而且選擇剛好可以放入畫箱內的長方形調色盤，那麼你就可以帶著它到處作畫了。

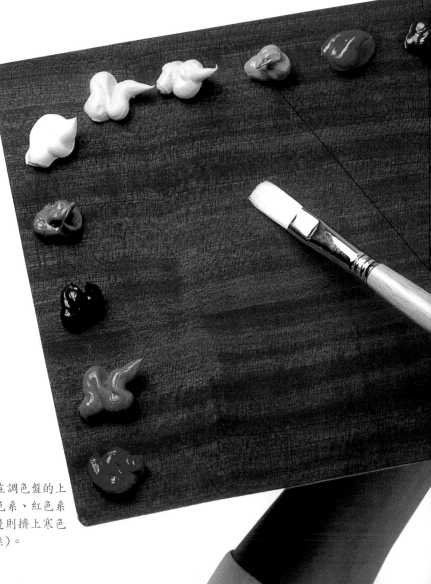

另一種顏料的排列方式：在調色盤的上緣排上暖色系的顏料（黃色系、紅色系和赭色系），在垂直的一邊則擠上寒色系的顏料（藍色系和綠色系）。

調色盤的清洗

調色盤的清洗和晾乾整理的方式和畫筆一樣，建議你在每一次畫完畫之後，就將你的調色盤清洗乾淨。清洗一個油料還未乾的油畫工具，遠比試著去挽救油料已經乾化的工具來得容易多了。在這裡提供你幾個建議，能夠將調色盤清洗乾淨。

1. 在每次作畫完畢後，用畫刀將調色盤上殘存的顏料給刮掉。

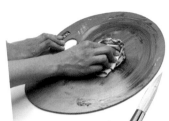

2. 用一塊抹布沾未精煉的松節油，再拿它去擦拭調色盤，把殘存的顏料擦乾淨。

3. 擦的時候只要擦用來調色的區域即可。

各種顏色中的排列順序

在同一個色系裡的不同顏色，排列方式就必須依照它們的明度來區分。以黃色系為例，檸檬黃比鉻黃來得明亮。藍色系中的蔚藍色則比天青色明度來得高些。

檸檬黃

鉻黃

土黃

淺鎘紅

深胭脂紅

焦黃

焦褐

淡綠色

翡翠綠

青藍色

天青色

如何排列顏色？

有幾種不同的方法可以將顏色排列在調色盤上面。在暖色系和寒色系之間一定要保持適當的距離，而且最好將它們清楚地分隔開來。暖色系有黃色、紅色和土色系（土黃色、焦黃和焦褐）。寒色系則有青藍色、天青色、淡綠色和翡翠綠。將顏料做適當的排列是一個基本工作，即使你可以有自己的方式去排列顏料的位置，重要的是，一旦排定位了之後，最好就不要再將顏料的位置改來改去。

土色系

有不少顏色是屬於土色系的。一般而言，土色系比起其他顏色的調子要來得灰暗一些。例如土黃色和其他的黃色比起來，似乎顯得有一點髒的感覺，並且好像帶點金色的調子。焦黃則是一種有一點兒灰，並且顏色有一點深的紅色。焦褐則是很深的赭色，可以被形容為溫暖的「黑色」。在土色的排列次序上，你可以應用不同的幾種標準。你可以把它們放在一起，以便和其他的暖色系分開來。如果依照明度來區分的話，土黃色比焦黃的明度來得高，而焦黃又比焦褐來得亮。你也可以將每一個土色安插在屬於它的色調的顏色當中，也就是說將土黃色放在黃色系裡面，而將焦黃放在紅色系裡。至於焦褐則是所有暖色系裡面最深的一個顏色。

將調色盤和畫筆握在一隻手上。另外一隻手則拿著畫筆在調色盤中間調色。

9

畫筆的筆觸

用畫筆可以製造各式各樣的筆觸。而筆觸的效果，則依筆毛的造形以及筆毛的品質而定。此外，手腕的轉動、手指握筆和轉動的方式，以及用力的大小都會影響筆觸的效果。

一枝畫筆的構造

一枝畫筆或是一枝刷子的基本結構有筆桿、筆毛，以及用來連結兩者的金屬環。筆桿通常是用木頭製造的。當連接筆毛那一端的金屬環是呈扁平狀的時候，我們稱那一枝筆是所謂的平筆；相反地，如果金屬環是呈圓形的，那就是所謂的圓筆；還有另外一種圓頭的平筆。至於筆毛尖端，則有方形或是呈榛形。當金屬環和筆毛都是呈扁平狀時，就是所謂的刷子。在畫大塊面積的時候，我們通常會選用筆桿比較短，而筆毛呈方形的刷子。

油畫畫筆的特性

油畫畫筆的筆毛通常可以分為自然纖維（貂毛、獾毛、小馬毛、牛毛、山羊毛等）、豬鬃（這是最常見的一種）或是化學纖維（最常見的是玻璃纖維）。通常天然的筆毛都比較軟，但同樣的價格也比較高。我們可以使用豬鬃筆先畫一層底色，再用較軟的天然軟毛畫筆，例如貂毛筆之類的，去畫上面的細部。通常畫筆都是依它的筆桿的粗細去編號的，號數愈小的，筆桿也就愈細。

幾種不同的油畫筆：圓筆、各種圓頭平筆、平筆，以及刷子。每一枝筆都有筆桿、金屬環，以及筆毛三個部分。

筆畫線條的粗細

畫筆的尺寸大小決定了筆畫線條的粗細。因此簽名的時候，我們必須選擇比較細的筆。當畫筆的筆肚愈大的時候，它所能沾附的顏料也就愈多，同樣地所勾畫出來的筆觸也就愈粗。即使是用同樣一枝筆來作畫，畫的時候的用力與否，以及不同的握筆方式，也會改變筆畫線條的粗細。至於刷子則可以有兩種使用方式：用比較寬的那一面刷大面積的顏色，或者是用筆側去畫比較細的線條。

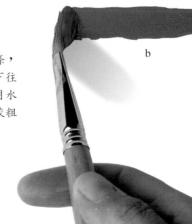

用同樣一枝筆所畫出來的兩種線條，其中細的線條a：從左到右，從下往上的方式，畫一條細線。b則是用水平的筆法，從右到左，畫出一條較粗的線條。

10

畫筆的保養

你應該將已經洗淨並且晾乾的畫筆，筆毛朝上插在筆筒裡，且應避免讓兩枝畫筆的筆毛黏在一起以免筆毛變形。如果你將畫筆浸泡在水裡或者是未精煉的松節油裡面過久，則筆毛將會變形，而且筆桿也會裂開。

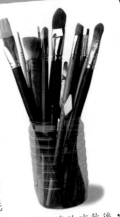

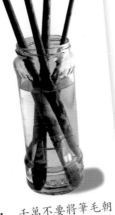

將筆洗淨並晾乾後，筆毛朝上插在筆筒裡。

千萬不要將筆毛朝下抵住瓶底。

一枝筆毛上顏料已經乾了的畫筆，幾乎是無法挽救了。

浸泡在水裡或未精煉的松節油裡過久，筆桿容易龜裂損壞。

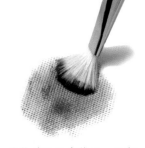

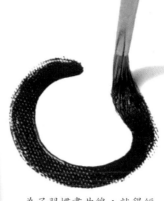

用一枝乾淨的油畫筆沾一點顏料，在畫布上面用力的磨擦，你就可以得到薄塗的效果。

為了習慣畫曲線，就得經常練習畫圓形。最好用像寫毛筆字的方式，靠著手腕和手指頭的轉動去畫圓。

你可以結合各種形狀的筆觸。

你還可以改變線條的形狀，以獲得不一樣的效果。

用一枝中型的圓筆畫一條水平的線條。

因為作畫時用力的大小有所變化，就可以改變曲線的粗細。

穩紮穩打的姿勢

盡可能快速地適應拿筆的姿勢。當你作畫時，你的手腕應該盡量保持柔軟，並且用手指頭去握筆及運筆。刷子的用途較廣，因為它可以用來畫很粗的線條，也可以畫細線。剛開始練習作畫時，最好選擇大小中等的刷子，以拿鉛筆的方式握著筆桿，並且用拇指帶動筆觸的方向。你可以用這種方式多多練習去習慣畫線條。

筆　　法

你可以依照你自己的感覺，用畫筆在畫布上面往各種方向去畫線條。不論你想怎麼畫線條，你的手腕和手指的方向必須互相配合。

從上往下用細的圓筆所畫出來的線條。

用細的圓筆由下往上所畫出來的線條。

每一枝畫筆的用途

筆毛呈榛形的畫筆可以用來畫平塗的色塊，而刷子則會在畫面上製造一條條的筆觸痕跡，尤其是在厚塗的時候。使用圓筆時，你可以將畫筆垂直於畫布，並且用很輕的筆法畫出很細的線條。

油　畫

油畫初探

畫筆的筆觸

油畫的運用

畫油畫時，可以利用畫筆或者是畫刀在畫面上層層重疊地上顏色。剛開始畫時，通常得將顏料稍微稀釋再畫。上面的幾層的顏料則必須稍微濃一點兒，才能夠在還未乾的畫面上繼續作畫，我們稱這種技巧叫做「濕中濕」。如果將顏料畫在已經乾了的畫面上時，我們則稱它為「乾中濕」。

未經稀釋的顏料不能夠在畫面的
第一層平面薄塗。

稀釋過的顏料最適合用來畫第
一層，而且比較容易運筆。

第一層顏料

如果你將同一張油畫分數次完成時，底下的幾層最好用經過稀釋的顏料去畫。實際上，直接從顏料管擠出來的顏料，不能夠在畫面的第一層作出平面薄塗的效果，這正好與經過稀釋的顏料相反。大概必須經過24到28小時之後，這第一層顏料的表面才會乾，這時候你才可以畫上第二層，而不會有把底層顏色挑起來的困擾。每一層顏料之間的乾燥時間並不一定，但可以確認的是，畫面愈厚，乾的速度也就愈慢，有一種媒介劑（催乾劑）可以縮短每一層畫面的乾燥所需要的時間。

為什麼剛開始作畫時必需要稀釋顏料？

油畫在空氣中是透過氧化的方式而乾燥的。因此，上面的顏料層會比底下的顏料層乾得較快。而顏料如果用松節油稀釋得愈薄，顏料層乾得也就愈快。為了讓你的畫作在完成且乾硬了之後不會產生龜裂的現象，建議你先用經過稀釋的顏料「瘦」的畫第一層。如此一來，上下畫面層的乾燥速度就會比較平均。

濕中濕

濕中濕技法是指在一層還未完全乾的顏料層上面薄塗混色的技法。當兩層上下重疊的顏料都還未乾時，它們之間的顏色會混在一起。油畫可以用很多種方法去畫，而這種方法就可以在畫面上直接混色。

a

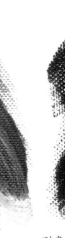

b

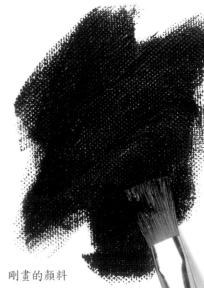

剛畫的顏料

使用同一個顏色，a是未經稀釋的顏料所畫出來的，b則是用松節油和亞麻仁油大量稀釋過後的顏料所畫出來的筆觸。

乾中濕

同樣地，在分數次完成的過程當中，你還可以運用另外一種技法，那就是在第一層乾了之後，才畫上第二層，那麼上下兩層顏料之間就不會混在一起了。如果在每一層顏料之間都是等下面一層乾了以後再畫上面一層，那麼整張作品就會顯得調子更為細密。在已經乾了的顏料層上面，用厚塗的方法畫出不透明的顏料層，則可以覆蓋住任何一種底色。

乾筆觸

在一層已經乾的顏料上面所畫出來的效果。

在一層還未乾的顏料上面所畫出來的效果。

● 繪畫小常識 ●

畫筆的清洗

如果畫完之後，你若直接將畫筆收起來不加以清洗，當顏料附著在筆毛上乾化以後，畫筆就會壞掉。所以在每次作畫完畢後，你應該遵照下列所教導的方式，用未精煉的松節油將畫筆清洗乾淨。

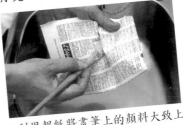

1. 利用報紙將畫筆上的顏料大致上清乾淨。

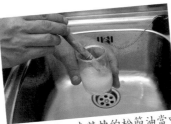

2. 將畫筆浸入未精煉的松節油當中清洗。

3. 再來可以用洗潔劑或者將畫筆直接在肥皂上搓揉來加以清洗。

4. 再將用肥皂清洗過的畫筆放在流動的水龍頭底下，用大量清水沖洗乾淨。

5. 用一條乾抹布將畫筆擦乾，注意小心擦拭，千萬不要讓筆毛扭曲變形。

肌理的把玩

當你用厚塗的方式上色，而且顏料也還未乾時，可以在上面輕易地製造各種肌理。畫筆在顏料層上面所留下來的筆痕就非常的明顯。顏料層愈厚，愈能夠看到顏料表面的紋路。畫刀是用來畫厚一點的顏料層，甚至是塗上很厚的顏料的良好工具。如果將畫刀平刮使用時，你將可以製造很平的表面肌理，相反地，傾斜使用時，你就可以製造出各種凹凸的表面。

你也可以用任何有一端較尖的東西去刮還未乾的畫面。想要刮出條紋時，你可以利用像刀子、螺絲釘、梳子的刷毛或是螺絲起子之類的東西去刮即可。

厚塗法

　　未經稀釋的油畫顏料是相當厚實的。如果將它直接用來厚塗時，它可以覆蓋住任何的底色。這種技法被稱為厚塗法，可以同時用在已經乾了的或是還未乾的畫面上。畫刀可以用來製造厚塗的效果，並且製造凹凸起伏的效果，我們稱這種效果為肌理。用畫刀所獲得的肌理和畫筆所畫出來的效果截然不同。

假設我們必須修正這一條線。

在已乾的顏料層上所畫出來的效果

　　你可以在底層顏料已經乾了的油畫表面上任意地加筆。當你是用好幾次重疊的畫法畫油畫時，你就可以自在地應用「乾中濕」的畫法去修正。假如你是用未經過稀釋的顏料來作畫時，你就可以把每一個已經乾了的底層顏料都蓋掉，假如你是用厚塗的方式去畫，那麼不論底層是否已經乾了，你都可以加以覆蓋。利用磨砂紙，你就可以將已經乾了的畫面表面起伏的肌理給磨平。藉此方式，你可以將需要修改部分的表面肌理磨平一些，以便進行修改。

只需要用手指頭、一枝乾淨的畫筆，或是一塊棉質的抹布，將多餘的顏料擦掉即可。

在未乾的顏料層上加筆的效果

油　畫

油畫初探

厚塗法

　　用不透明的顏料可以直接在還沒乾的顏料層上面直接加筆。當你要修改的地方是一點兒小筆觸，而且它的厚度也不算厚的時候，你只要直接畫上想要修正的顏色即可。相反地，當你所想要修改的地方是一大塊的面積，而且它的厚度也很厚的時候，你就可以用畫刀或一枝乾淨的油畫筆，趁顏料還未乾之前將多餘的顏料給拿掉，或者輕輕地在上面放一張報紙，用它把多餘的顏料吸附之後，再將報紙拿掉即可。一旦油畫顏料已經乾了之後，它將會變得很硬。

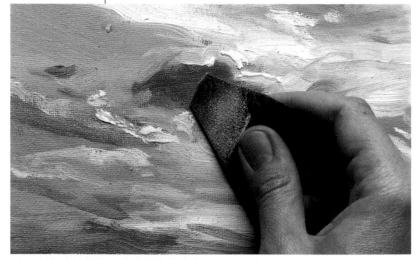

用一塊磨砂紙在將要乾的顏料層的表面肌理上銼一銼。

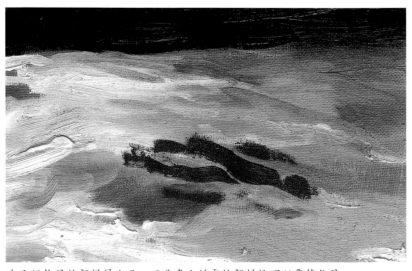

在已經乾了的顏料層上面，只要畫上所需的顏料就可以覆蓋住了。

畫　刀

一把畫刀的結構有一個木頭手把，以及一片金屬刀刃和連在把手上的金屬彎頭。畫刀的刀刃部分是用來調顏色和作畫時使用。市面上有各種不同造形和尺寸的畫刀。剛開始學畫時，最適合也是最普遍使用的是中型畫刀。

用畫刀畫出來扁平的肌理。

平塗技法

畫刀在平塗的技法裡是非常有用的。只要將畫刀刀刃平放在畫布上，並且用它將顏料推開到比刀刃還寬的面積即可。你也可以利用刀刃的寬度作畫，若只讓它的尖端和畫面接觸，那麼你就可以畫出和它的寬度相同的平坦線條。也就是指會沿著畫刀的兩邊畫出一條很規矩的溝槽。

半浮雕的繪畫

利用畫刀可以畫出厚實的顏料層，又可以做出各種起起伏伏的肌理。你可使用畫刀的尖端，或是刀刃的側面去畫，只要改變握刀的方式，就可以做出無窮的變化。

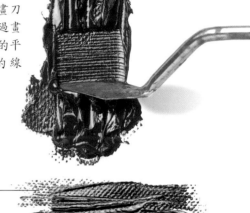

利用同一把畫刀的刀刃平刮過畫布，所產生的平坦又厚實的線條。

利用畫刀刀刃的側面，你可以在未乾的顏料層上面畫出各種造形的凹線。

畫刀的尖端可以在厚塗的顏料層上面作肌理變化。

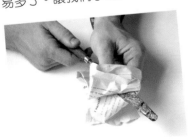
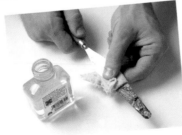

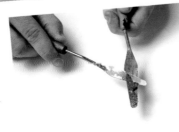
變　化

有某些顏色乾得會比其他的顏色還要快。白色乾得比較慢，因此大部分靠著和白色混合而提高明度的顏色也就乾得比較慢。相反地，焦褐就乾得很快，我們必須避免將它單獨使用，或是用它來厚塗，以免產生如鱗片狀般剝落的現象。因此，在畫面上的每一個顏色的乾燥速度並不一樣。在半乾的顏料層上面畫上新的一層顏料，理論上看來，也會造成半混色的現象。如此一來，畫面上的色調也將會更加豐富了。

追隨大師的步伐

　　經常欣賞一些大師或者有豐富作畫經驗畫家的作品，一定可以給你帶來更豐富的學習機會。參觀美術館或者是一些展覽，也可以讓你學到許多東西。對於其他畫家的作品的風格賞析，將幫助你能夠更清楚地了解到各種技巧的原則。

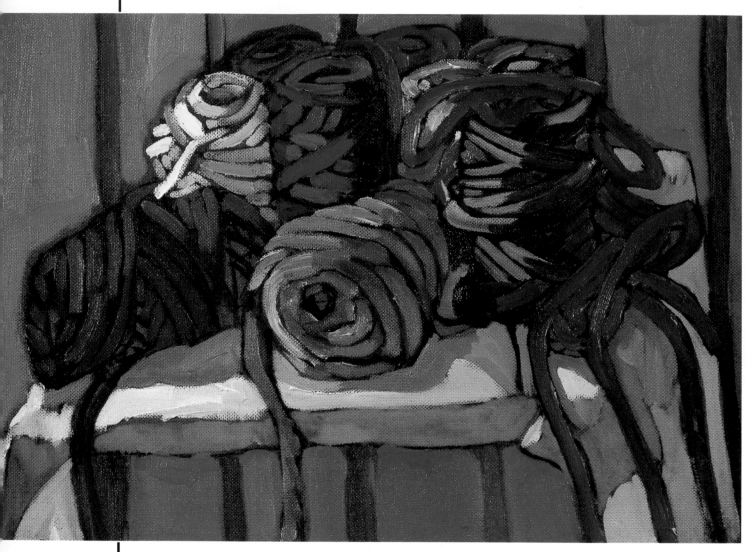

油畫靜物：毛線球。

應該站在什麼角度看畫呢？

　　站在你想要欣賞的畫作前方大約十公尺的地方，並且在不移開你視線的原則之下，慢慢地往前朝畫作方向靠近。在某一適當的距離裡，你將會發現能夠清楚看見畫作上面的顏色，以及明暗調子的變化，而這個距離也就是最適合觀看欣賞整幅畫作的適當位置。

引人入勝的肌理

　　在一幅油畫作品裡，豐富的肌理畫面是它之所以能夠吸引人的重要因素。不要放棄每一次近距離觀察作品的機會，否則你將無法看到它所有的肌理變化。靠近一點，畫面上的厚塗、平鋪或是透明薄塗都會看得比較清楚。如果不是在美術館裡面，而且畫作的擁有者也允許的情況之下，你可以用手指頭輕輕觸摸畫面的表面，你將會體會到畫家和他的作品之間那種微妙的關係。

色彩的混合

當我們環視周遭的環境，並將視線停留在我們周邊的色彩上，我們將會立刻發現任何的工業顏料，例如市面上所販賣的管裝顏料，實在無法將所有東西的顏色完全表現出來。因此，畫油畫時如何調色，就成了一個重要的課題。

將基礎的三原色按不同比例混合在一起，你就可以調出許多種其他的顏色來。你也會發現光是任意兩個顏色之間的調和，就可以調配出一系列調子變化相當豐富的色彩來。

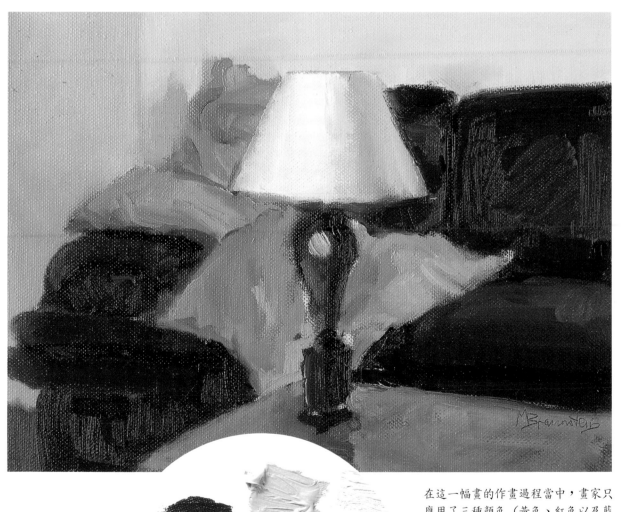

在這一幅畫的作畫過程當中，畫家只應用了三種顏色（黃色、紅色以及藍色），另外加了白色來改變色彩的明度變化。必須注意的是，所謂顏料的掌控並不是只有指混色或是調色的技巧而已，它還必須考慮到一個調子和另外一個調子之間的關聯，並且始終注意到畫面上均衡的課題。

混色的
初步練習

利用三原色你就可以調出許多其他的顏色。將這三個顏色依不同的比例雙雙混色，你就可以調和出三個二次色以及六個三次色。

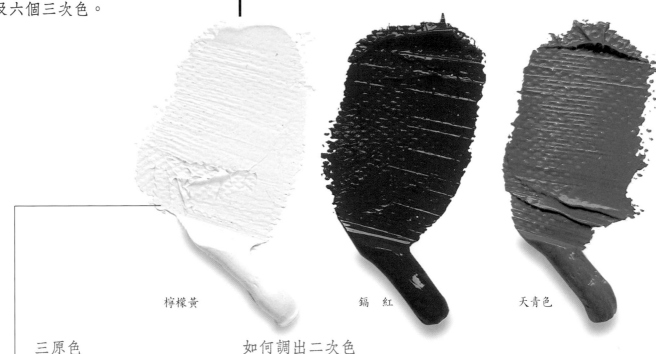

檸檬黃　　　　鎘　紅　　　　天青色

三原色

繪畫中最基本的顏色有三個：紅色、黃色以及藍色，我們通稱為三原色。為了試驗調色，最好選三個比較接近原色的色彩，例如：檸檬黃、鎘紅和天青色。

如何調出二次色

將兩個原色等量混色。檸檬黃和鎘紅所混合出來的是橙色，將檸檬黃和天青色混合在一起則會變成綠色，而天青色和鎘紅混合在一起則會變成藍紫色。在理論上，橙色、綠色和藍紫色都是所謂的補色，但我們必須注意的是，在我們的混色當中，顏料的物理和化學性質也會影響混色的效果。

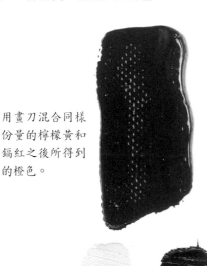

用畫刀混合同樣份量的檸檬黃和鎘紅之後所得到的橙色。

用畫刀混合同樣份量的檸檬黃和天青色之後所得到的綠色。

用畫刀混合同樣份量的鎘紅和天青色之後所得到的藍紫色。

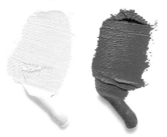
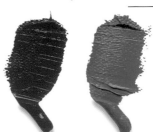

份量的拿捏

混色的結果端視所用的每一個顏色的份量而定。我們這裡所指的份量是指用畫刀，或畫筆概括性量出來的份量，所以混合出來的色彩也是概算的結果而已。此外，別忘了在理論與實務之間總是有一些落差的，例如你用黃色和藍色所調出來的綠色，可能和你所想像的綠色會不太一樣。

建 議

必須一直作比較

我們建議你將檸檬黃和鎘紅所混合出來的橙色，拿來和檸檬黃與近似鎘紅的顏色所混出來的橙色相互比較一下，你認為這兩個橙色會一樣嗎？當然不一樣。同樣地也將補色的綠、一般的綠色及翡翠綠一起作個比較，然後再將第三次色的藍和天青色相互比較一番。

如何獲得第三次色

利用三個原色的混合，你將會獲得其他六個與二次色不同的顏色，我們稱之為第三次色，其祕訣仍在於每一個顏色之間的比例問題。

我們所謂的第三次色是利用將同樣份量的一個原色和一個二次色相混合而成的。就理論而言，你會因此可以獲得六個第三次色系：藍紫色、藍綠色、黃綠色、黃橙色、紅橙色，以及紅紫色。但實際上，你可能調出來的是黃橙色、紅橙色、淡藍紫色、紫色、藍綠色，以及有點綠的黃色。

黃橙色：用畫刀將75%的檸檬黃和25%的鎘紅所混合而成的第三次色。

紅橙色：用畫刀將25%的檸檬黃和75%的鎘紅所混合而成的第三次色。

淡藍紫色：用畫刀將25%的鎘紅和75%的天青色所混合而成的第三次色。

紫色：用畫刀將75%的鎘紅和25%的天青色所混合而成的第三次色。

藍綠色：用畫刀將25%的檸檬黃和75%的天青色所混合而成的第三次色。

黃綠色：用畫刀將75%的檸檬黃和25%的天青色所混合而成的第三次色。

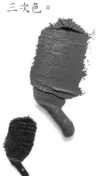

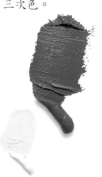
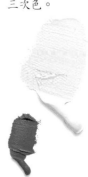

油 畫

色彩的混合

混色的
初步練習

利用畫筆混色的方法

截至目前為止，你已經學會了如何利用畫刀調色。現在將進一步地學習使用畫筆去調色，畫筆調色的原則與先前介紹的方法相同，同樣必須注意的仍然是調色時使用的顏色份量。

利用畫筆將同樣份量的檸檬黃和鎘紅混合，就可以獲得較明亮的橙色。

利用畫刀所調出來的顏色。

| 橙 色 | 綠 色 | 藍紫色 | 黃橙色 |

利用畫筆將同樣份量的檸檬黃和天青色混合，就可以獲得補色的綠。

利用畫筆將同樣份量的天青色和鎘紅混合，就可以獲得藍紫色。

色彩的混合

利用畫筆混色的方法

利用畫筆將75％的檸檬黃和25％的鎘紅混合，就可以獲得第三次色的黃橙色。

利用畫筆將75%的天青色和
25%的檸檬黃混合，就可以獲
得三次色中的藍綠色。

利用畫筆將75%
的檸檬黃和25%
的天青色混合，
就可以獲得三次
色中的黃綠色。

用畫筆混色

　　首先，將每一個用來調色的顏色少量地放在調色
盤上面的調色區域，必須注意的是，每一個顏色都
必須用乾淨的畫筆去拿取。利用來回掃的方式，把
顏料充分混合均勻，直到能夠調出你所想要的調子
為止。每混合一個新的顏色，就得換上另外一枝乾
淨的畫筆。重複每一個步驟，直到調出三個補色之
後，再參照用畫刀調色的方式和比例，調出六個第
三次色系的顏色。

利用畫筆將25%
的鎘紅和75%的
天青色混合，就
可以獲得三次色
中的藍紫色。

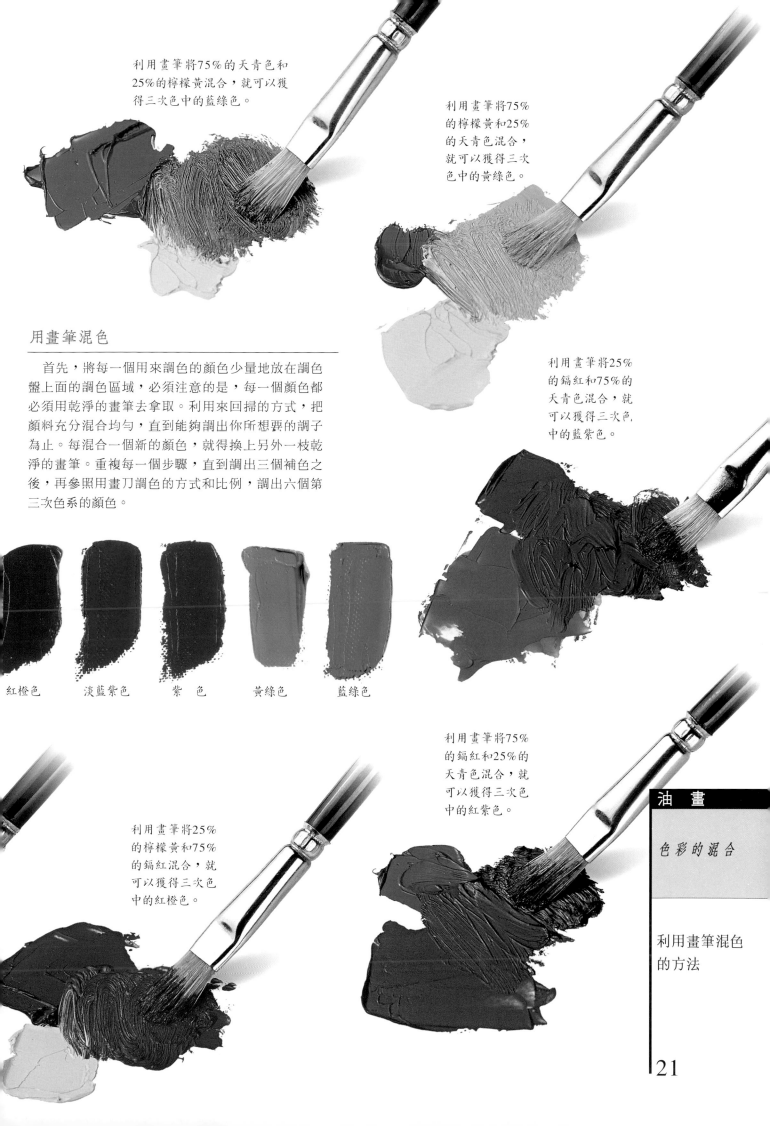

| 紅橙色 | 淡藍紫色 | 紫　色 | 黃綠色 | 藍綠色 |

利用畫筆將25%
的檸檬黃和75%
的鎘紅混合，就
可以獲得三次色
中的紅橙色。

利用畫筆將75%
的鎘紅和25%的
天青色混合，就
可以獲得三次色
中的紅紫色。

色彩的混合

利用畫筆混色
的方法

其他的混色方法

依照你先前學會的混色比例，將三原色雙雙混合之後，把所調和出來的顏色相互比較。只要改變兩個顏色之間的混色比例，你就可以調出無數的中間色調。因此，只要利用三原色之間的混色，你就可以發展出許許多多的顏色。如果在這些顏色裡，再調上白色，你就可以調出無可計數的顏色來。

顏色的比較

將三原色兩兩混色所調出來的顏色互相比較一下。例如：觀察用鎘紅所調出來的三個「紅色」調子，依照它們和原色之間的差異性的大小，從最亮到最暗，依照順序排列。接下來，畫家的工作就在於發揮每一個顏色各自最佳的用途，以便製造最美、最協調的色彩效果。還必須注意的是每一個顏色的色溫，從最冷的顏色（藍、綠……）開始，一直到暖色（黃、紅……）為止。

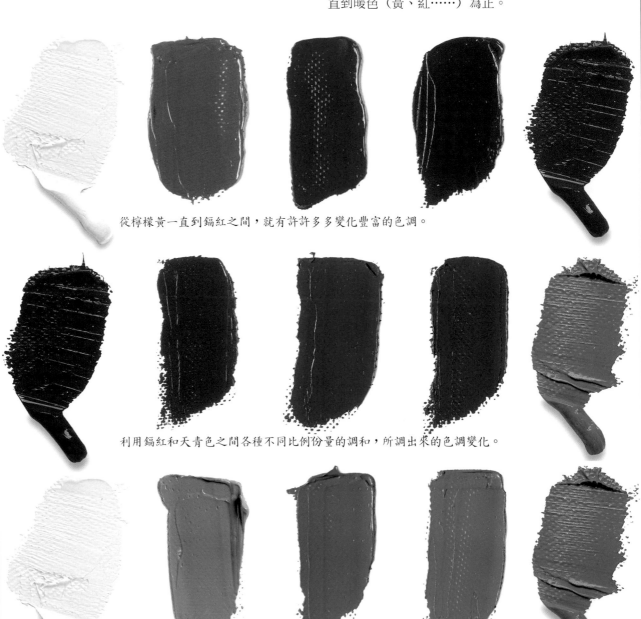

從檸檬黃一直到鎘紅之間，就有許許多多變化豐富的色調。

利用鎘紅和天青色之間各種不同比例份量的調和，所調出來的色調變化。

利用檸檬黃和天青色之間各種不同比例份量的調和，所調出來的色調變化。

色相的平衡

調色的時候，最好能夠保持色彩的鮮明度，不要同時使用三個以上的顏色去混色，以免造成色彩混濁的問題。此外，還得注意某一些顏料具有很強的染色力，例如茜草紅在混色時就會顯現強而有力的染色效果，因此最好能夠一點點的加入混色，並觀察它的染色效果。

黑色和基礎色

如果將三原色混合在一起（黃色、紅色和藍色）就會調和出一個很深的灰色，而非真正的黑色。在繪畫小常識中，將會教你如何利用調色盤上面的其他顏色，去調出一個所謂的「黑色」出來。

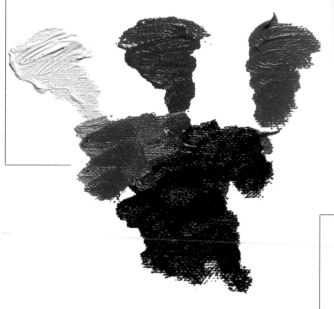

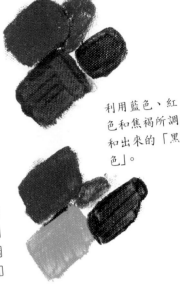

繪畫小常識

用混色的方式得到黑色

利用現有的工業顏料，就可以調和出我們所需要的各式各樣的深色調子以及所謂的「黑色」出來。想要調出黑色來的話，你就必須混合三種顏色，將藍色、紅色和焦褐三個顏色調和在一起，就會變成很深的顏色。如果你想要讓你的黑色有一點偏向紅色的感覺的話，你就只需要增加紅色的比例即可。你也可以將綠色、紅色和一些焦褐調和的方式去調出黑色調子來。用這種方法所調和出來的調子變化，跟被用來調和的每一個顏色（紅色、綠色和焦褐）的品質息息相關。

利用藍色、紅色和焦褐所調和出來的「黑色」。

利用綠色、紅色和焦褐所調和出來很深的顏色。

多色混合

截至目前，我們只有利用三原色當中的兩個顏色彼此之間的混色作練習，現在就讓我們開始學習一次就利用三個顏色去混色。使用各種不同比例的檸檬黃、鎘紅和天青色去混色，就可以調和出許許多多的顏色，雖然這一些顏色都有一點灰，甚至有一點兒混濁。以下舉出三個混色的範例。利用每一個顏色的不同比例變化，你就可以調出土黃色、土紅色或是很深的咖啡色，且都是有點灰的色彩。

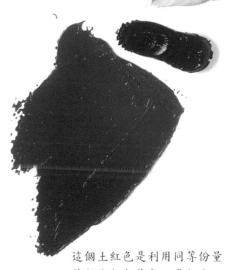

這個土色是利用大量的黃色，和一些深胭脂紅，以及一點點的藍色所調和出來的。

這個深咖啡色是利用同等份量的胭脂紅和藍色，再加上一點點黃色所調和出來的。

這個土紅色是利用同等份量的胭脂紅和黃色，再加上一點點的藍色所調和出來的。

調和色調：透明和不透明

在油畫的技法裡，想要改變一個顏色的調子並非難事。只要在一張空白的畫布上，畫上用媒介劑稀釋過後的顏料，就會產生比較透明、比較明亮的調子。如果加入白色，就會產生明度比較高、但也比較不透明的顏色。

一個顏色的色階

一個顏色可以依照它的彩度或是明度順序去排列，這時候我們可以稱之為調和色調。油畫的兩種不同的調色方式可以讓你從一個顏色開始，去製造透明以及不透明的調和色調。

透明色的成分

在你的調色盤上面放上一點點藍色，加上一些媒介劑，充分混合均勻之後再用畫筆試著畫一筆。繼續加一點媒介劑，再充分混合均勻之後，於第一筆的旁邊再用畫筆試著畫上第二筆。第二筆會比第一筆來得更加明亮。繼續再加一點兒媒介劑，充分混合均勻之後再於第二筆的旁邊畫上第三筆。重複這個步驟數次之後，你就可以獲得一系列很有順序的調和色。

1.用畫筆沾取一些顏料。

2.將顏料放在調色盤上面。

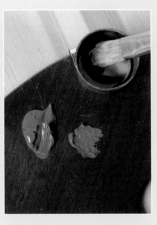

3.將畫筆放入媒介劑當中沾濕。

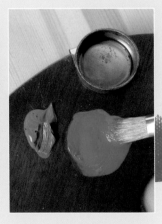

4.將媒介劑和顏料混合均勻。

5.用畫筆試著在畫布上畫一條線，看看調子如何。

油畫

色彩的混合

調和色調：透明和不透明

透明色調

如果你在顏料裡加入愈多的媒介劑，那麼你所獲得的調子也就愈淡。

不透明色調

如果你在顏料裡加入愈多的白色，那麼你所獲得的調子也就愈明亮。

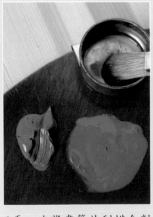

6.再一次將畫筆放到媒介劑裡面浸濕。

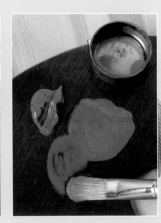

7.利用畫筆，再一次將媒介劑和顏料充分調勻。

8.再試著在畫布上面畫條線，並觀察顏色變淡的情形。

不透明色的成分

在你調色盤上乾淨的角落裡放上一點點藍色，在旁邊擠上足夠的白色。利用畫刀沾一些沒有混到白色的藍色，把它畫在畫布上，你所畫上去的是飽和的藍色。再回到調色盤上，用畫筆沾取一些白色顏料，將它和藍色充分混合均勻。再用同一枝畫筆在第一筆旁邊畫另一筆。回到調色盤上，繼續再加上一些白色充分混合之後，於第二筆的旁邊畫上第三筆，你就會看到一系列的不透明色。如果一再重複這個步驟，每一次都加上一些白色，如此重複數次之後，你可以獲得一系列很有順序的不透明調和色。

如何獲得不透明色的建議

最好先固定需要被調亮顏色的份量，再加上一點白色。只有白色的份量逐次增加而已。

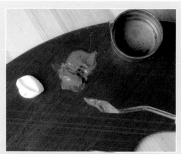

1.利用畫刀沾取一些藍色顏料。

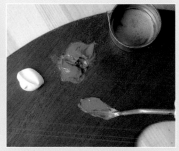

2.將顏料放在調色盤上面。

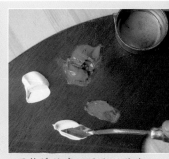

3.用乾淨的畫刀沾取一些白色，將它放在調色盤上。

4.將白色和藍色混合，以便將藍色的調子變亮。

5.用畫刀將白色和藍色混合，直到變成非常均勻的顏色為止。

6.觀察利用畫刀將所調出來的藍色畫到畫布上面的結果。

7.再加入一些白色，並且混合均勻。

8.你會發現第二個顏色的調子變得較為明亮。

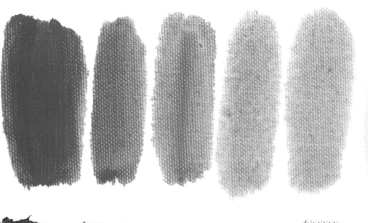

重複上述步驟，你將會獲得一系列的調和色。

透過稀釋的方式所獲得的調子。

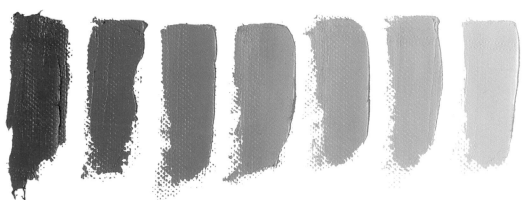

利用不透明厚塗法所獲得的調子。

兩個顏色的色調

你可以用和上一頁同樣的方法，將所調出來的顏色加以排列，以整理出一系列的調和色。這一系列的調和色是相當有用的，因為它可以為你所想要畫的對象的立體表現，提供漸層的調子變化參考表。

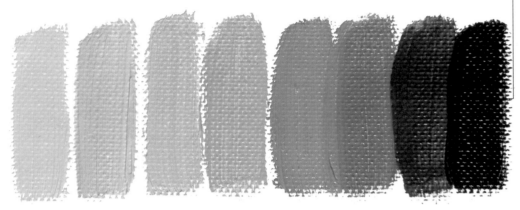

厚　塗

這是利用中間調子的黃色和翡翠綠，透過不透明厚塗法所調出來的一系列調和色調的變化。

稀釋的顏料

想要以透明稀釋的方法去調出一系列的調子變化之前，你可以先從厚塗的調子變化開始著手，然後在每一個新的調子裡加入媒介劑，以調出愈來愈透明的調子。如此一來，你就可以整理出一系列的透明以及不透明的調和色。

油　畫

色彩的混合

兩個顏色的
色調

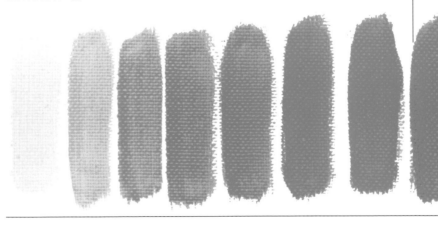

透明的漸層

讓我們試著研究一下，一系列的透明調子彼此之間，在這當中，最明亮的調子似乎也是最為透光的，當調子逐漸變深時，似乎也有逐漸變暗的感覺，這也就是我們所謂的色彩的透明漸層。

應　用

讓我們以中間調的黃色和翡翠綠的調和為例，如果將兩個顏色以不同的份量比例調和在一起，你就可以獲得許許多多的綠色調，然後再依照色調的明暗順序排列，畫出一整個系列的不透明色，同樣地，也可以畫出一系列經過稀釋的透明色來。

在調色盤上面乾淨的調色區上，分別擠上足夠份量的黃色及綠色。用一枝乾淨的畫筆沾取一些黃色，並用它在畫布上面畫一條線。再回到調色盤上，用畫筆沾取一些綠色顏料，將它和黃色充分混合均勻。再用同一枝畫筆將所調出來的顏色在第一筆旁邊畫另一筆。接著回到調色盤上，用原來的畫筆繼續加上一些綠色調出一個比先前更綠的顏色，將這個綠色畫在第二筆旁邊。如果一再重複這個步驟，你可以調出從黃綠色一直到真正的綠色，一整個很有順序的綠色調系列。

稀釋顏料的調和色
這是利用中間調子的黃色和翡翠綠所混合稀釋出來的調和色調。

不透明的漸層

　　如果利用不透明厚塗的方式作一個顏色的漸層效果，其中最亮的顏色給人的感覺似乎也是最為明亮的，然而，當顏色變得愈來愈深時，你將發現色彩給人的感覺也會漸次地變暗。這就是我們所謂的兩個顏色之間，或者是一個顏色與白色之間的漸層變化。

色彩的融合

　　色彩的融合是油畫技巧當中用來製造漸層的一種方式。想要製造兩個不同顏色之間的色彩融合，只要在它們的界線上，用手指頭或是乾淨的畫筆，來回地擦幾次就可以了。透過這個方法，你就可以很完美地從一個顏色逐漸過渡到另外一個顏色。如果你想獲得朦朧的效果，只要使用海綿輕輕地在上面拍打數下即可。

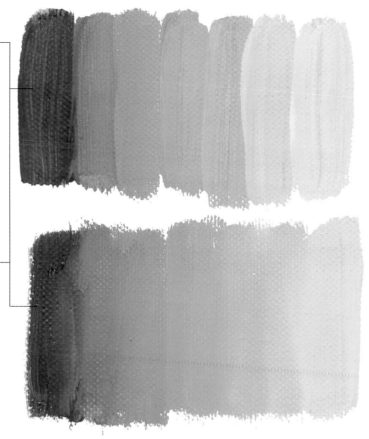

在綠色和白色之間尋找不同的調子變化。每一個調子都是相互並列的，彼此之間並沒有很明顯的色差出現。

你可以利用逐次加入白色的方式混色，去調出不透明色彩漸層融合的效果。再利用乾淨的油畫筆或手指頭去擦拭調子之間明顯的界線，使色彩更為融合。

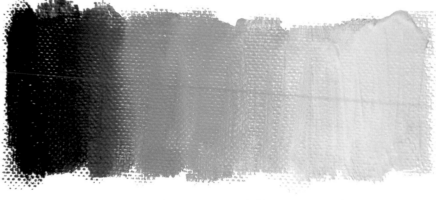

在這個範例裡，我們是應用黃色和綠色兩種顏色的並列作為出發點。

接著下來，我們使用手指頭去擦揉兩個顏色之間的地方，直到兩者的界線不見了為止，其目的就在於製造色彩的漸層融合。

在這裡是中間調的黃色和翡翠綠之間透過色彩融合的技法，所獲得的一系列漸層調子變化。畫筆或者是手指，都是運用這種技巧時的良好工具。

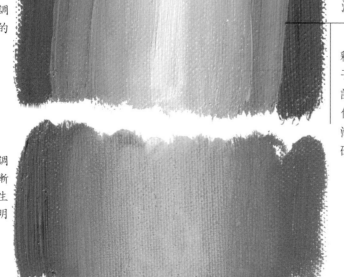

土黃色的明暗調子變化所產生的立體感。

土黃色的明暗調子製造出來的漸層變化，所產生的立體感更加明顯。

漸層與體積

　　接下來的練習，可以完美地詮釋所謂的立體感。在一系列的調子明暗變化之中，可以將最亮的調子擺在比較暗的調子的漸層變化中間。透過正確的明暗調子的漸層變化，所獲得的立體效果的確是相當明顯的。

27

調子練習

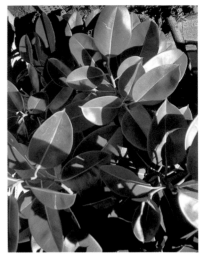

接著讓我們研究畫家是如何從一個顏色開始，製造出許許多多不同調子的變化。然後，又如何接著利用兩種顏色之間的調色，去製造出一系列的色彩來。

用同一個顏色的調和色作畫

某些主題，就像右圖所舉的榕樹，可以只用一個顏色的調和色彩來畫，在這裡所用的就是翡翠綠。在顏色比較不飽和的情況下，就必須調出各種不同的調子變化來。再次申明，想要在保持顏色不透明的情況下調出比較亮的顏色時，只需要加入白色即可。然而，油畫顏料也可以利用透明法製造比較亮的顏色，這時就只需要在顏色裡加入更多的媒介劑即可。

畫作取景。

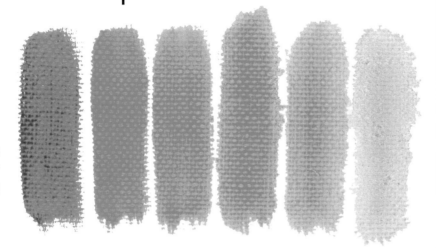

透過將顏料稀釋的方式，你就可以得到不同的調子變化。

用翡翠綠稀釋出來的顏料所畫成的榕樹葉。

你也可以利用加入白色的方式，製造各種不同的調子。

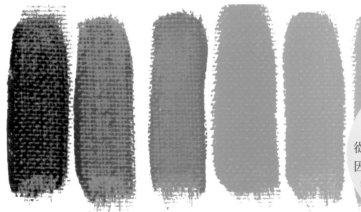

油　畫

色彩的混合

調子練習

飽　和

最深的顏色都是直接從顏料管當中擠出來的，因為沒有加入任何的媒介劑，所以也是呈現最高的飽和狀態。

用翡翠綠厚塗所畫出來的榕樹葉。

透明和不透明的色調

假如你在翡翠綠 a 裡加入一些白色，也就是說利用不透明的調色技法，你將會調出一個較為明亮的綠色 b。而且整個色調還是維持不透明的調子，只是翡翠綠本身的飽和度會跟著下降罷了。利用媒介劑稀釋顏料，你也可以調出更明亮的顏色 c，因為畫布底下的顏色也是白色的。

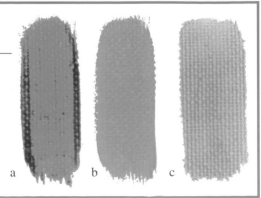

a　　b　　c

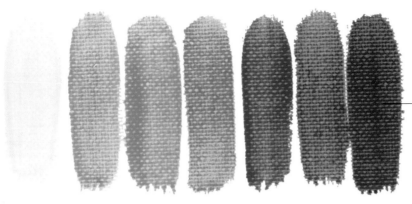

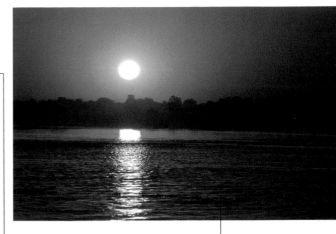

畫作取景。

用兩種顏色作畫

在這一幅風景畫當中,只需要用兩種顏色就可以畫出來了。實際上,並不需要加入任何的白色就可以調出透明的漸層色調,此外,也可以調出用來厚塗的不透明顏色來。

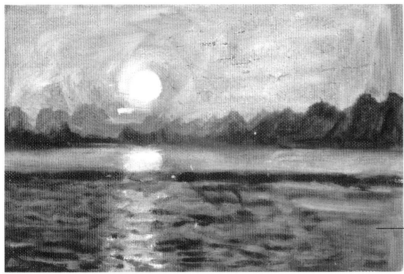

這個黃昏的景象是利用黃色和胭脂紅兩個顏色所調出來的一系列的透明調和色所畫成的。

透明調和色

想要畫一幅描繪黃昏的作品,只要運用中間調子的黃色和胭脂紅兩種顏色就足夠了。將它們以不同的份量比例去調配,並將所調出來的各個調子,再用漸層稀釋的方式調出更多的顏色,你就可以調出一系列這兩個顏色之間的透明調和色。

不透明調和色

這是和上一幅一樣的風景作品,只是所利用的是不透明的調色方式畫出來的。每一個混色之間的比例變化並不算太大。而且,與上一幅一樣的是,這裡也只有用到黃色和胭脂紅兩種顏色而已,但就已經足以調出一個黃昏光影變化非常美麗的風景了。

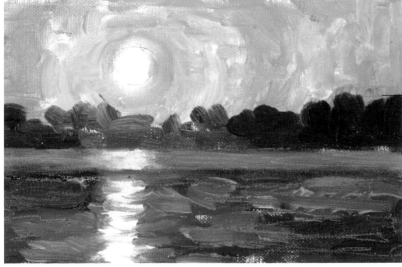

這幅黃昏景象則是利用黃色和胭脂紅兩個顏色所調出來的一系列的不透明調和色所畫成的。

所有顏色的
混色練習

想要直接運用調色盤上面的顏色是很自然的傾向。然而，如果想要進一步地了解到，如何在調色盤上有限的顏色中，變化出無窮的色彩，你就得嘗試著去實驗它們彼此之間的混色，並觀察混色的結果。記得每一個顏色的族群都得試著去混色一下，並且也得試著去觀察，將每一個顏色分別和白色調在一起之後的色彩變化。

結果的比較

如果你選用市面上所販售的兩種工業顏料去混色，其結果是可以預想得見的，因為每一條顏料管都有屬於它們各自獨特的特性，而這個特性，也會出現在直接以它去混合出來的顏色當中。看看這個調色盤上所提供的一些例子吧。

綠色系

這裡所列舉的是中間調的綠色和翡翠綠，將每一個綠色各沾取一些，透過它們分別和白色的混合，你就可以獲得無數的綠色。試著將中間調的綠色和天青色混合，你將會發現你所調出來的綠色和藍綠色，都和運用翡翠綠與天青色所調和出來的綠色或藍綠色大不相同。

黃色調的變化

檸檬黃是一種微微偏綠的淡黃色，中間調的黃色則是有一點偏向橙色，而土黃給人的感覺則是有些許的金黃。將上述的每一種黃色和翡翠綠相混合之後，在所調出來的每一種綠色當中，都可以明顯地看見原來的黃色本身的影響。同樣地，也可以試著去調其他的顏色。例如：試著用鎘紅去取代翡翠綠，或者是改用藍色去調色。

藍色系

用青藍色和天青色分別與白色相混合，你就可以調出無可計數的藍色調。

黃色系

將檸檬黃和中間調的黃色加上白色，或者完全不加白地混合，就可以調出許多黃色調來。如果再將土黃色加入，你就可以調出比較暗沈的黃色來。

如何製造想要的顏色

　　你很快地就會了解到，透過市面上所販售的工業製造的顏料管，就可以調出任何其他的顏色。你可以試著去開發每一種可能性，利用調色盤上面所排列的各式各樣的黃色、紅色、藍色、綠色，以及各種土色彼此之間的混色。在剛開始的時候，只要先從兩種顏色的調色開始著手，然後再利用加入一點點兒第三種顏色在前面所混合出來的顏色當中，就可以製造出更多的色調變化了。

紅色系

　　你可以擠出一些鎘紅、胭脂紅，以及一個深又灰暗的紅色，還有焦黃。將它們各自與白色相混合。在提高它們的明度的同時，白色也將對這些紅色造成很大的色彩變化。只要注意觀察所調出來的粉紅色就可以了解了。

土色系和赭色系

　　土黃色、焦黃以及焦褐，在必要的情形之下，也可以和白色相混合。然而，在畫暗面的時候，並不建議你加入白色，因為白色會使這一些顏色變得太亮了些。

紅色的變化

　　亮的鎘紅是一種彩度很高的紅色，胭脂紅則是顏色很深又有一點偏紫色的紅色，至於焦黃則是偏紅的土色。將這一些紅色混合，用這些不同的紅色所調出的調子，它們彼此之間的關係是相當顯而易見的。接著在你所調出來的顏色之中加入另一個顏色，例如：土黃色。

每一種藍混合出來的效果不同

　　當你將淡藍色和紅色混合時，你所調出來的各種藍色和紫色，都將和你利用同樣的紅色與天青色相混合所產生的藍色和紫色，有著非常明顯的差異。

油　畫

色彩的混合

所有顏色的
混色練習

31

名詞解釋

補　色：將三原色以相同的份量比例兩兩相混合之後，就可以得到三種補色：橙色、綠色和紫色。

顏色的色階漸層變化：在類似調子的原則下，所調出來透明及不透明的色調變化當中，如果它們的調子相互重疊到接近看不出每一個調子之間的界線時，就是成功的色階漸層變化。

稀釋劑：油畫的稀釋劑就是指能夠和它的顏料相混合，並且能夠降低它濃度的液體而言。最常見的油畫稀釋劑就是松節油。

調和色調：是指一個顏色的調子（或是明暗變化）順序，根據它的透明度或是不透明度、是亮的或是灰暗的程度變化，依序排列出來的結果。

透明薄塗法：是指很薄，而且又很透明的顏料層而言，但是它又足以改變覆蓋在它底下的調子。透明薄塗法可以說是油畫技法當中深具特色的一種技法。

乾中濕：在第一層顏料已經完全乾了之後，才在上面畫上第二層顏料，則稱這種技法叫做「乾中濕」或是「乾燥重疊法」。

瘦　的：是指在油畫畫面中最底下的幾層裡，應利用經過稀釋的顏料所畫的顏料層而言。相反地，未經過稀釋的油畫顏料，或是加了特殊畫用油的顏料就稱作是「油的」。

畫用油：加在顏料當中的畫用油或是畫用凡尼斯，都會改變顏料的密度及其用法。最普遍的畫用油是用50%的亞麻仁油加上50%的松節油所調出來的。我們可以利用改變這兩者之間的比例，來使畫用油變得更油，或者是變得比較沒那麼油膩。

不透明度（或者是覆蓋力）：油畫顏料的不透明度是指當我們使用幾乎不稀釋，甚至是完全不稀釋的油畫顏料作畫時的特性。不透明的而且厚塗的顏料，可以將已經乾了或是還未乾的顏料，完完全全地覆蓋住。

三原色（或者稱基礎色）：三原色是可分色料三原色及色光三原色，理論上，只要利用這三個顏色，就可以調出任何其他的顏色來。在色料三原色中這三個顏色是指紅色、黃色和藍色而言，它們是一般減色混色法中的基礎色。而所謂的色光三原色，也就是在加色混色法當中所指的三原色，則是紅色、綠色和藍色。

第三次色：是指利用三原色中的兩個顏色相互成25%和75%的比例所調出來的顏色而言。總共有六個第三次色：黃橙色、紅橙色、紅紫色、藍紫色、藍綠色和黃綠色。

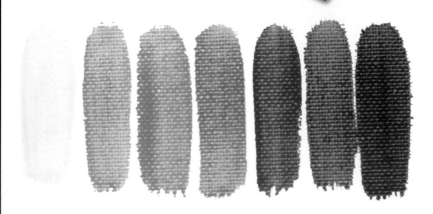

普羅藝術叢書

彩繪人生，為生命留下繽紛記憶！

拿起畫筆，創作一點都不難！

──普羅藝術叢書

畫藝百科系列‧畫藝大全系列

讓您輕鬆揮灑，恣意寫生！

畫藝百科系列（入門篇）

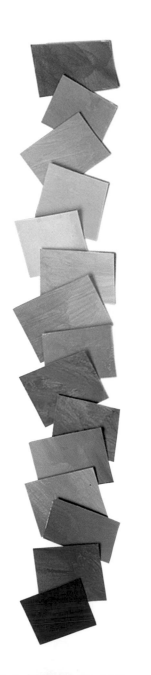

油　畫	風景畫	人體解剖	畫花世界
噴　畫	粉彩畫	繪畫色彩學	如何畫素描
人體畫	海景畫	色鉛筆	繪畫入門
水彩畫	動物畫	建築之美	光與影的祕密
肖像畫	靜物畫	創意水彩	名畫臨摹

畫藝大全系列

色　彩	噴　畫	肖像畫
油　畫	構　圖	粉彩畫
素　描	人體畫	風景畫
透　視	水彩畫	

全系列精裝彩印，內容實用生動

翻譯名家精譯，專業畫家校訂

是國內最佳的藝術創作指南

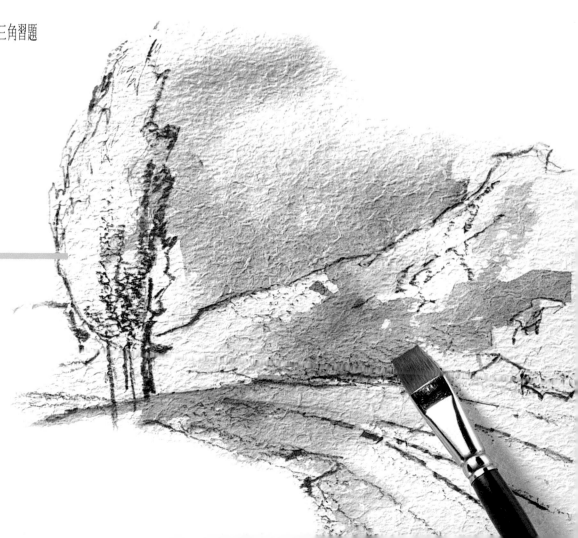

邀請國內創作者共同編著
學習藝術創作的入門好書

三民美術普及本系列
（適合各種程度）

水彩畫　黃進龍／編著

版　畫　李延祥／編著

素　描　楊賢傑／編著

油　畫　馮承芝、莊元薰／編著

國　畫　林仁傑、江正吉、侯清地／編著

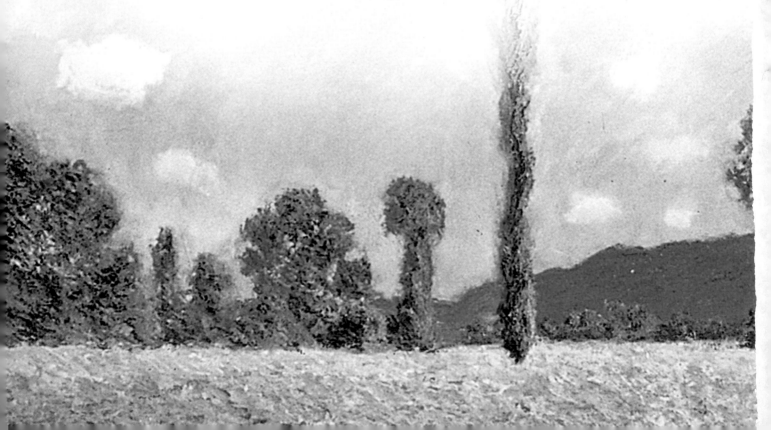